零基础音乐教程

学弹卡林巴拇指琴

汤克夫 等编著

学音乐乐生活

认准正版

观看本书配套讲解以及示范视频

化学工业出版社

·北京·

内容简介

　　《学弹卡林巴拇指琴》为拇指琴弹奏技法及曲集的通俗音乐教程，内容包括认识卡林巴、基础音阶学习、扩展音阶学习、乐曲中加入伴奏音、学弹滑音、卡林巴独奏乐曲曲集、卡林巴弹唱与伴奏。同时，提供配套教学视频与音频（扫描二维码获取）。

　　《学弹卡林巴拇指琴》可供广大音乐爱好者自学使用，也可供琴行以及培训机构开设卡林巴拇指琴教学课程使用。

图书在版编目（CIP）数据

学弹卡林巴拇指琴 / 汤克夫等编著 . —北京：化学工业出版社，2022.5（2024.11 重印）
（零基础音乐教程）
ISBN 978-7- 122-40922-5

Ⅰ.①学… Ⅱ.①汤… Ⅲ.①拨弦乐器－奏法－非洲－教材
Ⅳ.① J634

中国版本图书馆 CIP 数据核字（2022）第 039434 号

本书音乐作品著作权使用费已交由中国音乐著作权协会。

责任编辑：丁建华　李　辉　　　　装帧设计：张博轩
责任校对：田睿涵

出版发行：化学工业出版社（北京市东城区青年湖南街 13 号 邮政编码 100011）
印　装：大厂回族自治县聚鑫印刷有限责任公司
880mm×1230mm　1/16　印张 6　字数 220 千字　　2024 年 11 月北京第 1 版第 2 次印刷

购书咨询：010-64518888　　　　售后服务：010-64518899
网　址：http://www.cip.com.cn
凡购买本书，如有缺损质量问题，本社销售中心负责调换。

定　价：49.00 元　　　　　　　　　　　　　　　　　　　版权所有 违者必究

目 录 Index of contents

关于配套 App 以及正版识别

正版图书在首页刮开涂层后获得正版注册码。

下载本书配套的手机 App*，使用正版注册码注册后可以获得本教程配套的视频以及音频。

正版注册码是识别正版的重要信息。

注*：App 为互联网服务，App 的使用需要用户拥有微信账号。另外，由于网络以及服务器数据库故障等原因，有可能出现服务中断等情况，会在尽可能短的时间内进行修复以及恢复。如配套视频（音频）提供的方式有变化，会在扫描二维码后的页面进行通知与提示。

本书配套 App 著作权归北京易石大橙文化传播有限公司所有并提供技术支持。

学前基础　认识卡林巴

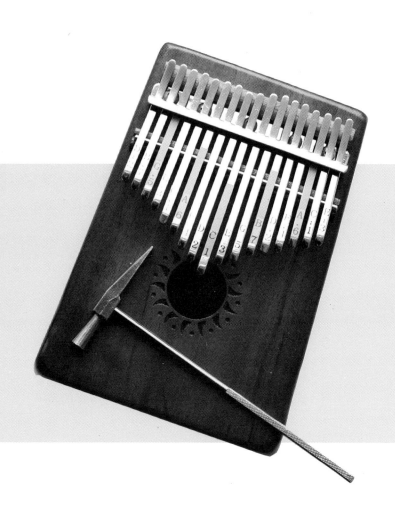

历史演变

　　卡林巴是一种具有民族特色的古老乐器。在非洲,卡林巴拥有源远流长的历史,可以追溯至 3000 年前,金属琴键的卡林巴大约有 1300 年的历史。

　　在非洲,有 100 多种不同类型的传统卡林巴。卡林巴也有不同的名字,例如 Kalimba 是肯尼亚人对这一乐器的称谓,而在津巴布韦它则被称为 Mbira,刚果人就称它为 Likembe,它还有 Sanza 和 Thumb Piano 等名字。1954 年,Hugh Tracey(休·特蕾西,1903—1977)选择了其中一个名字——Kalimba(中文译为"卡林巴")作为他即将销往全球各地的乐器的名称。由于卡林巴使用拇指弹奏,所以现在我们也会更简单直观地称其为"拇指琴"。

　　初代卡林巴大约在 3000 年前就已经诞生在位于如今喀麦隆附近的西非,那时候是完全用植物材料造琴,比如竹制。之后,大约在 1300 年前,非洲东南部的赞比西河谷迎来了铁器时代,一些人灵机一动,用金属制造了卡林巴琴键。

　　随着卡林巴传遍整个非洲,不同宗族或部落都各自创造了自己形式的琴。随着时间的推移,每个部落都对卡林巴的设计进行了修改,例如设置多少琴键、怎样排列,或者用什么样的板(或葫芦)来安装。卡林巴也被每个部落特别调音用来演奏他们独特的音乐。

Mbira

　　卡林巴除了在外形设计和声音方面变化丰富,在不同非洲部落的社交生活中使用情景也各不相同,这使得卡林巴成为一种个性化的乐器。它可以随身携带,帮助打发闲暇时光。在古代,它发出的美妙声音使人们相信它不但能驱赶邪气,还可以用来求雨,所以它通常出现在一些宗教仪式、婚礼和聚会上。在 21 世纪的今天,由于空灵、清澈、通透似八音盒的声音,卡林巴成为深受年轻人喜爱的"网红"级乐器,活跃在休闲娱乐和各种聚会活动中。

　　卡林巴的历史是丰富多彩的。在 21 世纪的今天我们可以回望历史长河,学习传统歌谣;也可以展望未来,发明一些新弹法,就像非洲人民一直以来做的那样。

卡林巴的发声原理

　　卡林巴上的一排长短不一的金属片称为琴键,弹拨琴键之后琴键会振动,琴键的振动配合琴体共鸣,就发出了声音。

　　琴键有长有短,琴键长的振动频率低,音高偏低;琴键短的振动频率高,因此音高就高一些。这样不同长度的琴键振动产生了高低不同的声音,形成了音阶。有了音阶就可以弹奏出动听的音乐了。

卡林巴的音域

　　每个卡林巴的琴键只能发出一个音,因此琴键的数量越多音域就越广。相对于钢琴、吉他这样的乐器,卡林巴的音域还是很有限的,也没有半音,如果需要只能做特别的调音。

　　卡林巴有 5 音、8 音、10 音、15 音、17 音、20 音等类型。主流的是 10 音和 17 音。尽管卡林巴的音域不是很宽,我们依然可以用卡林巴弹奏很多乐曲,而且可以进行弹唱伴奏。

卡林巴的常见规格

常见的卡林巴主要有两种规格：

10 音: 配有 10 个琴键, 音域为 C4~E5 (中音 1 ~ 高音 3)。琴键较少, 音域较窄, 因此演奏的曲目受到限制。但是 10 音的卡林巴容易上手, 非常适合初学者学习使用。

17 音: 配有 17 个琴键, 音域为 C4~E6 (中音 1 ~ 倍高音 3)。琴键相对较多, 音域更为宽广一些, 可演奏的曲目更多。不仅适合弹奏独奏乐曲, 还可以弹奏和弦伴奏用来弹唱。

此外, 还有 5 音、8 音、15 音和 20 音的卡林巴, 在市场上也可以买到一些异形的卡林巴。

我们的教程主要针对主流的 10 音和 17 音的卡林巴。

双层琴键的
20 音卡林巴

卡林巴的琴体结构

下面以常见的 10 音和 17 音的卡林巴为例, 对琴体结构进行介绍。进入本书配套 App, 观看讲解视频, 更为清楚。

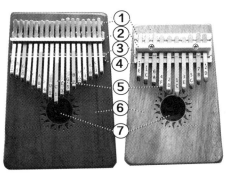

17 音卡林巴　　　10 音卡林巴　　　卡林巴背部

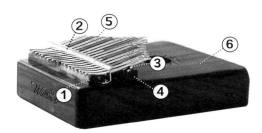

①上琴枕；　②振动压条；　③圆柱琴枕；　④下琴枕；　⑤琴键；　⑥琴体面板；　⑦音孔；　⑧琴体底板；　⑨底板音孔

卡林巴的定音

10 音和 17 音的卡林巴出厂时的设置都是 C 调的，每个琴键的定音规则如下图所示：

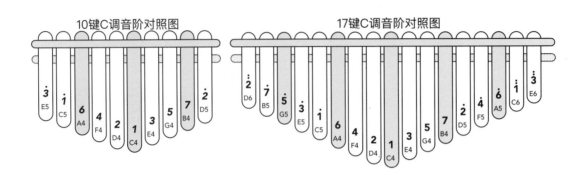

卡林巴的琴键紧密排列，初学的时候很容易混淆琴键与音的对应关系。我们拿到新的卡林巴之后，可以在每个琴键上贴上音阶标签。商家在售卖卡林巴的时候，通常都会随琴配有音阶标签。

贴好音阶标签后，我们要给卡林巴调音，让每个琴键的音都是准确的，这样可以弹奏出不跑音的乐曲。否则，用未经调音的卡林巴，弹奏出的乐曲都会是"跑调"的。

如何给卡林巴调音

给卡林巴调音需要两个工具：调音锤（通常都是随琴配送的）和调音器（调音表）。

使用调音锤来敲击琴键两端，使琴键上下微微移动位置，通过琴键位置的变化来调整琴键音的高低，使其达到标准的音高。

敲击琴键顶端的时候，琴键向下移动，琴键振动发声的部分变长，这时音会变低；反之，敲击琴键底端的时候，会让音变高。

调音器是一个校对音准的电子仪器。调音器可以识别琴键的音高是否标准，能显示当前音是偏高还是偏低。

如果没有专用的调音器，也可以下载安装一个手机调音 App，功能和专用调音器基本是一样的。

下面我们来详细介绍如何给卡林巴调音。

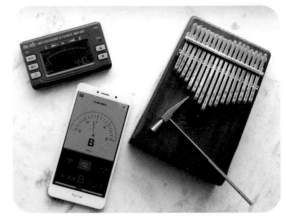

使用本书正版注册码，注册 App 后，观看配套视频，可以学习如何给卡林巴调音。

首先了解一下调音器。调音器的界面如右图所示，主要内容为：字母（音名显示）、摆动的指针和调音模式。字母为音名，指针偏左表示当前音偏低，指针偏右则表示当前音偏高。调音器有不同的模式，调卡林巴的时候我们选择使用 C 模式，即 12 平均律的模式，可以识别出所有的音。其他模式参看右图。

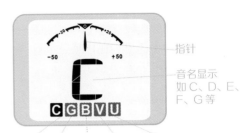

指针

音名显示
如 C、D、E、
F、G 等

12 平均律 吉他 贝斯 小提琴 尤克里里

我们准备好调音器，调音器要放在距离琴近一些的位置，利于收声识别音高。

调音方法：

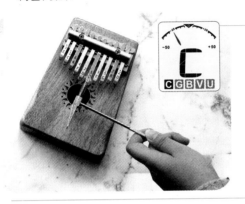

我们先以调 C 音为例，也就是中间最长的那根琴键。
拨动琴键，如果字母显示为 C 左侧的相邻字母 B、A，或者是显示为 C，但是指针偏向左侧，说明琴键音偏低了，需要调高。用调音锤竖向敲击音孔端的琴键，使其向上琴枕方向微微移动，直到调音器指针指到中间的位置就是调准音了。

如果字母显示为 C 右侧的相邻字母 D、E，或者是显示为 C，但是指针偏向右侧，说明琴键音偏高了，需要调低。用调音锤竖向敲击上琴枕端的琴键，使其向音孔方向微微移动，直到调音器指针指到中间的位置就是调准音了。

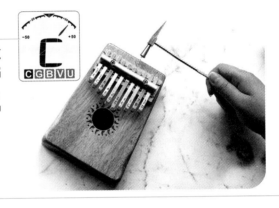

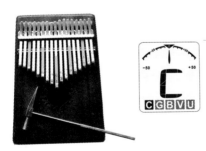

指针在正中间，说明音是准的，已经完成调音。

调音过程中需要注意，敲击幅度要小、要轻，并且多次敲击。卡林巴琴键较短，音的误差值较大，大力敲击，或敲击过多，很容易调过度，音偏差过多，就很难快速调准了。

按此步骤依次调其他琴键到标准音。进入本书的配套 App，使用此书正版注册码注册后，可以观看调音的视频与讲解。

我们应该经常检查自己的卡林巴，确保卡林巴的音准。如果音不准了，就需要进行调音，让每个琴键都达到标准音高。

卡林巴的持琴方式

在学习弹奏之前，要先学会如何正确持琴。

 1.双手自然地握住琴身两侧。

 2.拇指放在琴键上。

 3.双手的食指搭在琴身的侧板上。

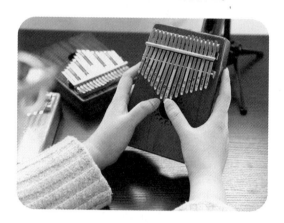
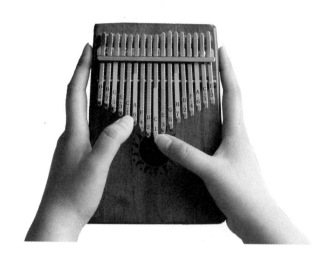

如何弹拨卡林巴

1.在弹奏时会用到拇指的指甲接触琴键，所以拇指要留超出指尖 2 ~ 3 毫米的指甲，这是非常重要的。

2.拇指是斜着搭在琴面上的，大概与琴面呈 45 度角。

3.在弹拨琴键时，是先用指尖的肉触碰琴键，然后快速滑下来，用指甲拨动琴键发出声音。注意这个动作是非常连贯的，并不是断开的。

4.弹拨时是用拇指第一关节发力，并产生一个向下的力。

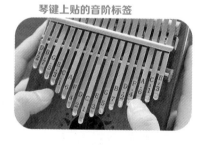
琴键上贴的音阶标签

★初学时注意弹奏的指法，养成良好的弹奏习惯。

另外，初学者记得在卡林巴的琴键上贴上音阶标签，这样更容易找到每个音。

拇指尖的肉放在琴上

指甲放在琴上

弹完后的动作

学习卡林巴的弹奏

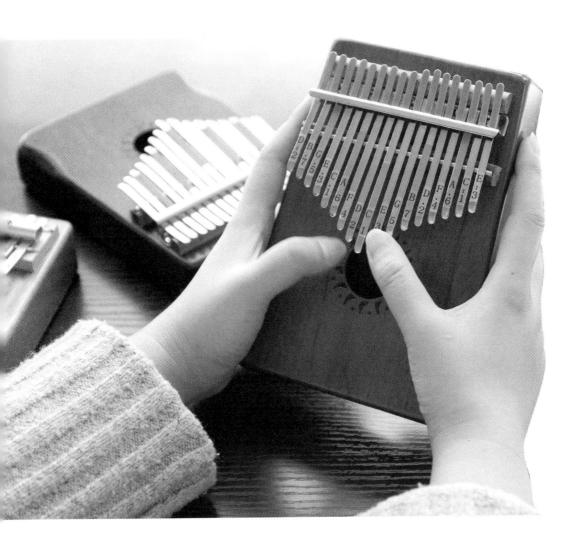

第一章　基础音阶学习

学弹卡林巴，先从学习弹奏音阶开始。首先通过琴键上的贴纸，很容易找到每个音的位置。

我们分段来学习，先从前五个音开始学起，不要急于弹奏太多的音阶。

弹奏音阶的时候，注意控制自己弹拨琴键的力度，体会对音色的控制，让每个音干净清晰地发出。

还要注意左右手弹奏的协调性，力度均匀，音色一致。

进入本书的配套 App，使用此书正版注册码注册后，可观看老师的讲解视频，跟着老师一起做下面 3 组音阶练习和练习曲。

♫ 练习一

1=C 4/4

10键17键适用
观看配套视频 橙石音乐课App

| 1 | 2 | 3 | − | 3 | 2 | 1 | − |

| 5 | 4 | 3 | 2 | 1 | 3 | 1 | − |

♫ 练习二

1=C 4/4

10键17键适用
观看配套视频 橙石音乐课App

| 1 | 1 | 3 | 3 | 5 | 5 | 3 | − |

| 2 | 4 | 3 | 2 | 1 | − | 1 | − |

♫ 练习三

1=C 4/4

10键17键适用
观看配套视频 橙石音乐课App

| 1 2 | 3 4 | 5 | 5 | 5 4 | 3 2 | 1 | − |

| 1 2 | 3 4 | 5 4 | 3 2 | 1 | 5 | 1 | − |

玛丽有只小羊羔

1=C 4/4 曲：罗威尔·梅森

10键17键适用
观看本书配套视频
使用本书正版注册码注册橙石音乐课App

| 3 2 1 2 | 3 3 3 - |

| 2 2 2 - | 3 5 5 - |

| 3 2 1 2 | 3 3 3 1 |

| 2 2 3 2 | 1 - - - |

粉刷匠

1=C 4/4 曲：列申斯卡

10键17键适用
观看本书配套视频
使用本书正版注册码注册橙石音乐课App

| 5 3 5 3 5 3 1 | 2 4 3 2 5 - |

| 5 3 5 3 5 3 1 | 2 4 3 2 1 - |

| 2 2 4 4 3 1 5 | 2 4 3 2 5 - |

| 5 3 5 3 5 3 1 | 2 4 3 2 1 - |

接下来学习 C 调音阶一个八度内其他的 3 个音。

同样进入橙石音乐课 App，跟着老师做下面 4 组练习以及弹奏一组简单的小练习曲。通过这些练习，我们要熟悉和掌握 C 调音阶。

♫ **练习四**
1=C 4/4

10键17键适用
观看配套视频 橙石音乐课App

‖: 1 2 3 4 | 5 6 7 i ‖
| i 7 6 5 | 4 3 2 1 :‖

♫ **练习五**
1=C 4/4

10键17键适用
观看配套视频 橙石音乐课App

‖: 1 2 3 4 5 5 | 5 5 6 7 i — |
| i i 7 7 6 6 5 | 4 4 3 2 1 — :‖

♫ **练习六**
1=C 4/4

10键17键适用
观看配套视频 橙石音乐课App

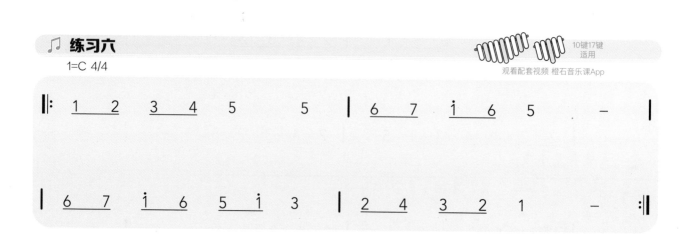

‖: 1 2 3 4 5 5 | 6 7 i 6 5 — |
| 6 7 i 6 5 i 3 | 2 4 3 2 1 — :‖

♫ 练习七

1=C 4/4

10键17键 适用
观看配套视频 橙石音乐课App

‖: 1 3 5 3 1 i̇ | 2 4 6 4 2 — |

| 3 5 7̣ i̇ 7̣ 5 3 | 6 4 5 3 1 — :‖

小星星

1=C 4/4 曲：莫扎特

10键17键 适用
观看本书配套视频
使用本书正版注册码注册橙石音乐课App

| 1 1 5 5 | 6 6 5 — |

| 4 4 3 3 | 2 2 1 — |

| 5 5 4 4 | 3 3 2 — |

| 5 5 4 4 | 3 3 2 — |

| 1 1 5 5 | 6 6 5 — |

| 4 4 3 3 | 2 2 1 — ‖

找朋友
1=C 2/4 曲：佚名

10键17键
适用
观看本书配套视频
使用本书正版注册码注册橙石音乐课App

| 5 6 | 5 6 | 5 6 5 |

| 5 i | 7 6 | 5 5 3 |

| 5 5 3 | 5 5 3 |

| 2 4 | 3 2 | 1 2 1 |

伦敦桥要倒了（London Bridge Is Falling Down）
1=C 4/4 曲：英国儿歌

10键17键
适用
观看本书配套视频
使用本书正版注册码注册橙石音乐课App

| 5· 6 5 4 | 3 4 5 — |

| 2· 3 4 — | 3 4 5 — |

| 5· 6 5 4 | 3 4 5 — |

| 2 — 5 — | 3 1 — — |

综合练习小乐曲

进入橙石音乐课 App，观看老师的演奏视频以及关于如何练习弹奏这些小乐曲的讲解。

洋娃娃和小熊跳舞

10键17键
适用

观看本书配套视频
使用本书正版注册码注册橙石音乐课App

1=C 4/4 曲：姆卡楚尔宾娜

| 1 2 3 4 | 5 5 5 4 3 | 4 4 4 3 2 | 1 3 5 — |

| 1 2 3 4 | 5 5 5 4 3 | 4 4 4 3 2 | 1 3 1 — |

| 6 6 6 5 4 | 5 5 5 4 3 | 4 4 4 3 2 | 1 3 5 — |

| 6 6 6 5 4 | 5 5 5 4 3 | 4 4 4 3 2 | 1 3 1 — ‖

小蜜蜂

10键17键
适用

观看本书配套视频
使用本书正版注册码注册橙石音乐课App

1=C 2/4 曲：德国民谣

| 5 3 3 | 4 2 2 | 1 2 3 4 | 5 5 5 |

| 5 3 3 | 4 2 2 | 1 3 5 5 3 | — |

| 2 2 2 | 2 3 4 | 3 3 3 | 3 4 5 |

| 5 3 3 | 4 2 2 | 1 3 5 5 | 1 — ‖

摇篮曲

1=C 3/4　曲：舒伯特

10键17键 适用
观看本书配套视频
使用本书正版注册码注册橙石音乐课App

```
| 0    0    3 3 | 5·    3 3 | 5    —    3 5 | i·    7·    6 |

| 6    5    2 3 | 4    2    2 3 | 4    —    2 4 | 7    6    5    7 |

| i    —    1 1 | i    —    6 4 | 5    —    3 1 | 4    5    6 |

| 5    —    1 1 | i    —    6 4 | 5    —    3 1 | 4    3    2 |

| 1    —    —    ‖
```

很久以前 （A long time ago）

1=C 4/4　曲：爱尔兰民歌

10键17键 适用
观看本书配套视频
使用本书正版注册码注册橙石音乐课App

```
| 1    1 2 3    3 4 | 5    6 5 3    — | 5    4 3 2    — | 4    3 2 1    — |

| 1    1 2 3    3 4 | 5    6 5 3    — | 5    4 3 2    3 2 | 1    —    —    — |

| 5    4 3 2    — | 4    3 2 1    — | 5    4 3 2    — | 4    3 2 1    — |

| 1    1 2 3    3 4 | 5    6 5 3    — | 5    4 3 2    3 2 | 1    —    —    — ‖
```

哆来咪（Do Re Mi）（电影《音乐之声》插曲）

10键17键
适用

观看本书配套视频
使用本书正版注册码注册橙石音乐课App

1=C 4/4　曲：理查德·罗杰斯

| 1 1̇ 1 1̇ 1 1̇ 1̇ | 1 1̇ 7 6 5 4 3 2 ‖: 1· 2 3· 1 | 3 1 3 — |

| 2· 3 4 4 3 2 | 4 — 4 — | 3· 4 5· 3 | 5 3 5 — |

| 4· 5 6 6 5 4 | 6 — 6 — | 5· 1 2 3 4 5 | 6 — 6 — |

| 6· 2 3 4 5 6 | 7 — 7 — | 7· 3 4 5 6 7 | 1̇ — — 1̇ 7 |

| 6 4 7 5 | [1. 1̇ 5 3 2 :‖ [2. 1̇ — 0 1 2 3 | 4 5 6 7 1̇ 5 |

| 1̇ 0 0 0 ‖

第二章 扩展音阶学习

本章我们学习更多的音阶。更多的音阶意味着更大的音域，会以 17 音的琴为主。（注：曲谱会标注 10 音琴和 17 音琴适用标记。）

通过几条练习来熟悉一下一个八度音以外的音。

♫ **练习一**

1=C 4/4

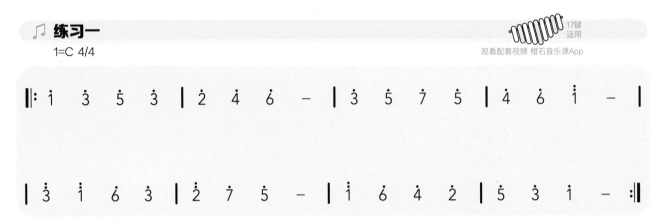

♫ **练习二**

1=C 4/4

♫ **练习三**

1=C 4/4

♫ 练习四

1=C 4/4

观看配套视频 橙石音乐课App

‖: 6 6̲ 6̲ 1̇ 2 3⌒ | 3̇ 3 3̇ 3 5̇ 3 2⌒ |

| 2̲ 2̲ 2̲ 2̲ 1̇ 7 | 6 — — — :‖

♫ 练习五

1=C 4/4

观看配套视频 橙石音乐课App

| 2̇ 5̲ 3̲ 5 2̇ 5̲ 3̲ 5 | 1̇ 5̲ 3̲ 5 1̇ 5̲ 3̲ 5 | 7 5̲ 3̲ 5 7 5̲ 3̲ 5 | 1̇ 5̲ 4̲ 5 1̇ — |

| 2̣ 5̲ 3̲ 5 2̣ 5̲ 3̲ 5 | 1̣ 5̲ 3̲ 5 1̣ 5̲ 3̲ 5 | 7̣ 5̲ 3̲ 5 7̣ 5̲ 3̲ 5 | 1̣ 5̲ 4̲ 5 1̣ — ‖

♫ 练习六

1=C 4/4

观看配套视频 橙石音乐课App

| 0 1̇ 5 1̇ 5 | 0 6̲ 3 6̲ 3 | 0 1̇ 5 1̇ 5 | 0 2̇ 7 5̲ 2 |

| 6̲ 5̲ 5̲ 3̲ 3̲ 2̲ 2̲ 1 | 2 1̲ 1̲ 1̇⌒ — | 6̲ 5̲ 5̲ 3̲ 3̲ 2̲ 3̲ 5 | 5 — — 0 1̇ |

| 6̲ 5̲ 5̲ 3̲ 3̲ 2̲ 2̲ 1 | 2 1̲ 1̲ 1̇·⌒ 6 | 1̲ 2̲ 1̲ 2̲ 6 7̲ 1̇⌒ | 1̇ — — — ‖

 练习七
1=C 4/4

17键
适用
观看配套视频 橙石音乐课App

| 0 | 6 1 3 1 7 6 | 6 | 6 1 3 1 7 6 | 6 | 6 1 4 | 3 2 | 4 | 3 2 4 3 2 3 |

| 3 | 6 1 3 1 7 6 | 6 | 6 1 3 1 7 6 | 6 | 6 1 6 | 5 4 | 6 | 5 4 6 5 4 3 |

 练习八
1=C 4/4

17键
适用
观看配套视频 橙石音乐课App

| 3 3 3 2 1 | 1 2 2 2 2 3 | 4 4 4 4 3 2 | 3 3 2 3 3 5 3 |

| 6 6 6 6 5 3 | 5 6 3 3 2 1 | 3 2· 2 2 1 6 | 3· 2 2 - |

 两只老虎
1=C 2/4 曲：佚名

17键
适用
观看本书配套视频
使用本书正版注册码注册橙石音乐课App

| 1 2 3 1 | 1 2 3 1 | 3 4 5 - | 3 4 5 - |

| 5 6 5 4 3 1 | 5 6 5 4 3 1 | 2 5 1 - | 2 5 1 - |

认准正版：本教程配正版注册码 注册 App 获得配套视频以及音频

生日快乐歌

1=C 3/4　曲：帕蒂·史密斯·希尔，米尔德里德·J.希尔

| 0　0　5 5 ‖: 6　5　i | 7　－　5 5 | 6　5　2̇ |

| i̇　－　5 5 | 5̇　3̇　i̇ | 7　6　4̇ 4̇ | 3̇　i̇　2 |

1. | i̇　－　5 5 :‖ 2. i̇　－　－ ‖

铃儿响叮当 （Jingle Bells）

1=C 4/4　曲：詹姆斯·罗德·皮尔彭特

| 5 3 2 1 5　－ | 5 3 2 1 6　－ | 6 4 3 2 7　－ | 5 5 4 2 3　－ |

| 5 3 2 1 5　－ | 5 3 2 1 6　－ | 6 4 3 2 5 5 5 | 6 5 4 2 1　－ |

| 3 3 3　3 3 3 | 3 5 1 2 3　－ | 4 4 4　4 3 3 | 3 2 2 3 2　5 |

| 3 3 3　3 3 3 | 3 5 1 2 3　－ | 4 4 4　4 3 3 | 5 5 4 2 1　－ |

扬基曲 （Yankee Doodle）

1=C 2/4　曲：美国民歌

17键 适用
观看本书配套视频
使用本书正版注册码注册橙石音乐课App

| i̇ i̇ 2̇ 3̇ | i̇ 3̇ 2̇ 5 | i̇ i̇ 2̇ 3̇ | i̇ i̇ 7 5 |

| i̇ i̇ 2̇ 3̇ | 4̇ 3̇ 2̇ i̇ | 7 5 6 7 | i̇ i̇ i̇ |

| 6 7 6 5 | 6 7 i̇ 6 | 5 6 5 4 | 3 4 5 |

| 6 7 6 5 | 6 7 i̇ 6 | 5 i̇ 7 2̇ | i̇ i̇ i̇ ‖

伊比呀呀

1=C 4/4　曲：佚名（摘自英文儿歌 She'll be coming round the mountain）

17键 适用
观看本书配套视频
使用本书正版注册码注册橙石音乐课App

| 0 0 0 5 6 ‖: i̇ i̇ i̇ 6 6 5 | i̇ − − i̇ 2̇ | 3̇ 3̇ 5̇ 3̇ 2̇ i̇ |

| 2̇ − − 5̇ 4̇ | 3̇ 3̇ i̇ i̇ 2̇ i̇ | 6 − − 5 6 | i̇· 2̇ 3̇ 3̇ 2̇ 2̇ |

| i̇ − − 5 6 :‖ i̇· 2̇ 3̇ 3̇ 2̇ 2̇ | i̇ − − − ‖

 Here we are again 片段（电影《喜剧之王》主题曲）

1=C 4/4 曲：Cagnet

```
| 0   0   0 3̲ 1̲ 3 ‖: 6̇ -  6̇ 3̇ 1̇ 3̇ | 6̇ -  6̇ 1̇ 7̇ 6̇ | 7̇ -  -  2̇ |

| 5̇ -  5̇ 7̇ 6̇ 5̇ | 6̇ -  6̇ 3̇ 2̇ 1̇ | 2̇ -  -  1̇ | 2̇ -  -  - |

1.                    2.
| 2̇ -  2̇ 3̇ 1̇ 3̇ :‖ 2̇ -  2̇ 3̇ 5̇ 3̇ | 5̇ -  5̇ 5̇ 1̇ 7̇ | 6̇ -  6̇ 3̇ 5̇ 3̇ |

| 5̇ -  5̇ 5̇ 1̇ 7̇ | 6̇ -  6̇ 3̇ 5̇ 3̇ | 5̇ -  5̇ 5̇ 1̇ 7̇ | 6̇ -  6̇ 3̇ 2̇ 1̇ |

| 2̇ -  -  2̇ 1̇ | 7̇ -  -  -  ‖
```

 天津快板

1=C 2/4 曲：佚名

```
| 1̇ 5 6 1̇ | 5· 6 | 1̇ 5 6 1̇ | 2̇ - |

| 5· 6̲ 5 3 | 2̇ 3̇ 2̇ 1̇ | 1̇ 5 6 1̇ | 5 - ‖
```

指法跳跃练习

指法跳跃练习，是为了更好地熟悉八度音的位置和手感。经过训练能够迅速地在琴上找准琴键位置。

♪ 练习一

1=C 4/4

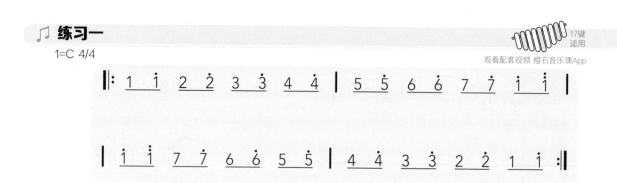

♪ 练习二

1=C 4/4

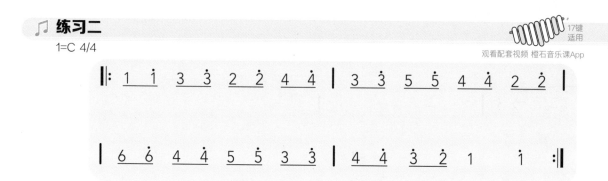

♪ 练习三

1=C 4/4

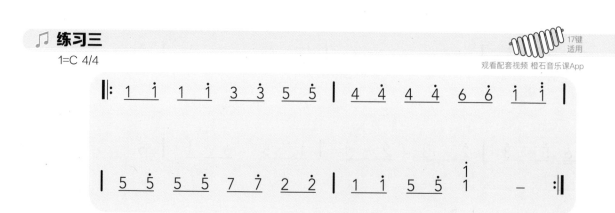

认准正版：本教程配正版注册码 注册 App 获得配套视频以及音频

♫ **练习四**
1=C 4/4

观看配套视频 橙石音乐课App

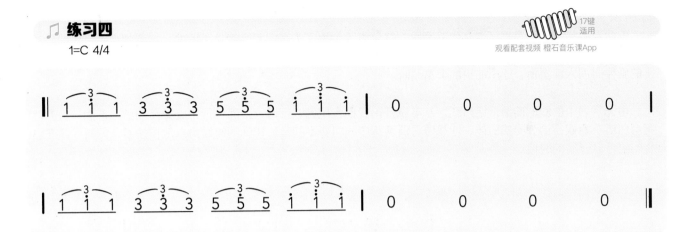

欢乐颂
1=C 4/4 曲：贝多芬

观看本书配套视频
使用本书正版注册码注册橙石音乐课App

| 3̲ 3̲ 3̲ 3̲ 4̲ 4̲ 5̲ 5̲ | 5̲̇ 5̲ 4̲ 4̲ 3̲ 3̲ 2̲ 2̲ | 1̲̇ 1̲ 1̲ 1̲ 2̲ 2̲ 3̲ 3̲ | 3̲̇ 3̲ 2̲ 2̲ 2 — |

| 3̲ 3̲ 3̲ 3̲ 4̲ 4̲ 5̲ 5̲ | 5̲̇ 5̲ 4̲ 4̲ 3̲ 3̲ 2̲ 2̲ | 1̲̇ 1̲ 1̲ 1̲ 2̲ 2̲ 3̲ 3̲ | 2̲̇ 2̲ 1̲ 1̇ 1̇ — |

| 2̲̇ 2̲ 2̲ 2̲ 3̲ 3̲ 1̲̇ 1̲ | 2̲̇ 2̲ 3̲ 4̲ 3̲ 3̲ 1̲̇ 1̲ | 2̲̇ 2̲ 3̲ 4̲ 3̲ 3̲ 2̲ 2̲ | 1̲̇ 1̲ 2̲ 2̲ 5 — |

| 3̲ 3̲ 3̲ 3̲ 4̲ 4̲ 5̲ 5̲ | 5̲̇ 5̲ 4̲ 4̲ 3̲ 3̲ 2̲ 2̲ | 1̲̇ 1̲ 1̲ 1̲ 2̲ 2̲ 3̲ 3̲ | 2̲̇ 2̲ 1̲ 1̇ 1̇ — |

第三章　乐曲中加入伴奏音

前两章我们学习和掌握了卡林巴的音阶，并且练习弹奏了大量的单音旋律小乐曲。学会弹奏单音乐曲是基础，可以让我们熟悉卡林巴的琴键音阶以及训练我们手指弹拨的能力。在此基础上，本章的课程将学习在弹奏乐曲旋律时加入伴奏音，让乐曲更加丰富动听。

首先学习下面新的曲谱记谱方式，从本章开始我们会用到双行谱，上面一行为旋律音曲谱，下面一行为伴奏音曲谱。看双行谱弹奏的时候，注意要看清两行中同时弹奏的音。初弹的时候可以放慢速度，同时注意左右手的配合以及音的时值。

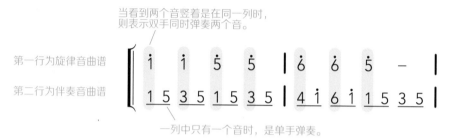

当看到两个音竖着是在同一列时，则表示双手同时弹奏两个音。

第一行为旋律音曲谱

第二行为伴奏音曲谱

一列中只有一个音时，是单手弹奏。

进入橙石音乐课 App，观看老师的讲解视频，跟着老师进行同步练习。

♫ 练习一

1=C 4/4

17键适用

观看配套视频 橙石音乐课App

♫ 练习二

1=C 4/4

17键适用

观看配套视频 橙石音乐课App

5 - 7̇ - | 2̇ - 7̇ - | 6̇ - 1̇ - | 3̇ - 1̇ - |
5 7 2̇ 7 5 7 2̇ 7 | 5 7 2̇ 7 5 7 2̇ 7 | 6 1̇ 3̇ 1̇ 6 1̇ 3̇ 1̇ | 6 1̇ 3̇ 1̇ 6 1̇ 3̇ 1̇ |

7̇ - 2̇ - | 7̇ - 2̇ - | 1̇ - 3̇ - | 1̇ - 3̇ - ‖
7 2̇ 4̇ 2̇ 7 2̇ 4̇ 2̇ | 7 2̇ 4̇ 2̇ 7 2̇ 4̇ 2̇ | 1̇ 3̇ 5̇ 3̇ 1̇ 3̇ 5̇ 3̇ | 1̇ 3̇ 5̇ 3̇ 1̇ 3̇ 5̇ 3̇ ‖

♫ **练习三**
1=C 4/4

17键 适用
观看配套视频 橙石音乐课App

1̇ 3̇ 5̇ 3̇ | 2̇ 4̇ 6̇ 4̇ | 3̇ 5̇ 7̇ 5̇ | 4̇ 6̇ 1̈ 6̇ |
1 3 5 3 1 3 5 3 | 2 4 6 4 2 4 6 4 | 3 5 7 5 3 5 7 5 | 4 6 1̇ 6 4 6 1̇ 6 |

5̇ 7̇ 2̈ 7̇ | 6̇ 1̈ 3̈ 1̈ | 7̇ 2̈ 4̈ 2̈ | 1̈ 3̈ 5̈ 3̈ ‖
5 7 2̇ 7 5 7 2̇ 7 | 6 1̇ 3̇ 1̇ 6 1̇ 3̇ 1̇ | 7 2̇ 4̇ 2̇ 7 2̇ 4̇ 2̇ | 1̇ 3̇ 5̇ 3̇ 1̇ 3̇ 5̇ 3̇ ‖

♫ **练习四**
1=C 4/4

17键 适用
观看配套视频 橙石音乐课App

‖: 1̇ 1̇ 1̇ 3 | 6̇ 6̇ 6̇ 5 |
‖: 1 3 1 3 1 3 1 3 | 4 1̇ 6 1̇ 4 1̇ 5 |

3̈ 3̈ 3̈ 5̇ | 2̈ - 2̈ 7 :‖
1̇ 5 3 5 1̇ 5 3 5 | 2̇ 5 7 5 2̇ 5 0 2̇ :‖

♫ **练习五**

1=C 4/4

观看配套视频 橙石音乐课App

‖: i̇ 7 6 5 6 6 5 | 5 5 2 3 3· 3 |
‖: 0 0 4 6 i̇ | 5 7 0 1 3 5 |

i̇ 7 6 5 6 6 3 | 7 i̇ 7 7 7 i̇ i̇ :‖
0 0 4 6 i̇ | 5 0 7 0 i̇ :‖

小星星

1=C 4/4　曲：莫扎特

观看本书配套视频
使用本书正版注册码注册橙石音乐课App

i̇ i̇ 5 5 | 6 6 5 – | 4 4 3 3 | 2 2 1 – |
1 5 3 5 1 5 3 5 | 4 i̇ 6 i̇ 1 5 3 5 | 4 i̇ 6 i̇ 1 5 3 5 | 2 5 7 2 1 5 3 5 |

5 5 4 4 | 3 3 2 – | 5 5 4 4 | 3 3 2 – |
1 5 3 5 4 i̇ 6 i̇ | 1 5 3 5 2 5 7 2 | 1 5 3 5 4 i̇ 6 i̇ | 1 5 3 5 2 5 7 2 |

i̇ i̇ 5 5 | 6 6 5 – | 4 4 3 3 | 2 2 1 – |
1 5 3 5 1 5 3 5 | 4 i̇ 6 i̇ 1 5 3 5 | 4 i̇ 6 i̇ 1 5 3 5 | 2 5 7 2 1 5 3 |

康康舞曲

1=C 2/4 曲：雅克·奥芬巴赫

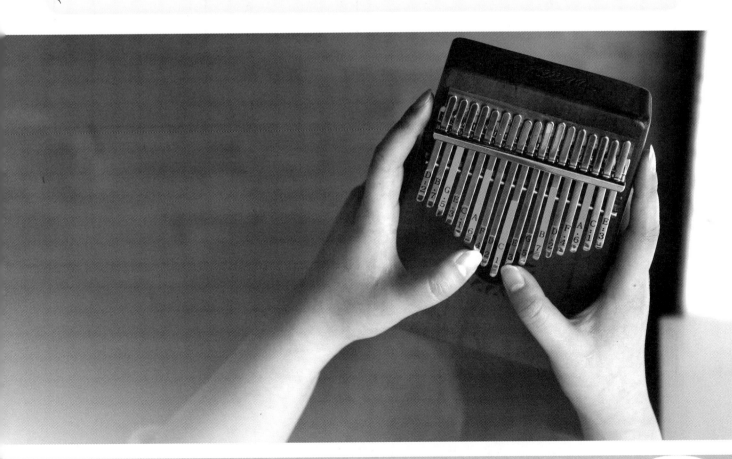

综合练习乐曲

进入橙石音乐课 App，观看老师的演奏视频。

雪绒花（Edelweiss）

1=C 3/4　曲：理查德·罗杰斯

17键
适用

观看本书配套视频
使用本书正版注册码注册橙石音乐课App

生日快乐歌

1=C 3/4 曲：帕蒂·史密斯·希尔、米尔德里德·J.希尔

17键
适用

观看本书配套视频
使用本书正版注册码注册橙石音乐课App

摇篮曲

1=C 3/4　曲：舒伯特

17键
适用

观看本书配套视频
使用本书正版注册码注册橙石音乐课App

| 0 | 0 | $\underline{\dot{3}\ \dot{3}}$ | $\dot{5}\cdot$ | $\underline{\dot{3}\ \dot{3}}$ | $\dot{5}$ | $-$ | $\underline{\dot{3}\ \dot{5}}$ | $\dot{\dot{1}}$ | $\dot{7}\cdot$ | $\dot{6}$ |
| 0 | 0 | 0 | $\underline{1\ 3\ 5}$ | $-$ | $\underline{1\ 3\ 5}$ | $-$ | $\underline{1\ 3\ 5}$ | $-$ |

| $\dot{6}$ | $\dot{5}$ | $\underline{\dot{2}\ \dot{3}}$ | $\dot{4}$ | $\dot{2}$ | $\underline{\dot{2}\ \dot{3}}$ | $\dot{4}$ | $-$ | $\underline{\dot{2}\ \dot{4}}$ | $\underline{\dot{7}\ \dot{6}}$ | $\dot{5}$ | $\dot{7}$ |
| $\underline{2\ 4}\ 0$ | 0 | $\underline{2\ 4\ 6}$ | $-$ | $\underline{2\ 4\ 6}$ | $-$ | $\dot{2}$ | $\dot{2}$ | 0 |

| $\dot{\dot{1}}$ | $-$ | $\underline{\dot{1}\ \dot{1}}$ | $\dot{\dot{1}}$ | $-$ | $\underline{\dot{6}\ \dot{4}}$ | $\dot{5}$ | $-$ | $\underline{\dot{3}\ \dot{1}}$ | $\dot{4}$ | $\dot{5}$ | $\dot{6}$ |
| $\underline{\dot{1}\ 3\ 5}$ | $-$ | $\underline{4\ 6}\ \dot{1}$ | $-$ | $\underline{1\ 3\ 5}$ | $-$ | $\underline{2\ 4\ 5}$ | $-$ |

| $\dot{5}$ | $-$ | $\underline{\dot{1}\ \dot{1}}$ | $\dot{\dot{1}}$ | $-$ | $\underline{\dot{6}\ \dot{4}}$ | $\dot{5}$ | $-$ | $\underline{\dot{3}\ \dot{1}}$ | $\dot{4}$ | $\dot{3}$ | $\dot{2}$ |
| $\underline{1\ 3\ 5}$ | $-$ | $\underline{4\ 6}\ \dot{1}$ | $-$ | $\underline{1\ 3\ 5}$ | $-$ | 6 | 5 | 4 |

| $\dot{\dot{1}}$ | $-$ | $-$ | $\dot{\dot{1}}$ | $-$ | $-$ |
| $\underline{1\ 3\ 5}$ | 3 | 1 | $-$ | $-$ |

很久以前 （A long time ago）

1=C 4/4 曲：爱尔兰民歌

观看本书配套视频
使用本书正版注册码注册橙石音乐课App

（乐谱）

🎵 第四章　　学弹滑音

本章我们将学习滑音，滑音是极具卡林巴乐曲表现力的一种常用技巧。掌握滑音的弹奏技巧是卡林巴的必修课。

滑音技巧就是拇指指甲依次快速向外弹拨多个琴键的一种常用技巧，类似琶音。曲谱上使用"↕"符号来表示用滑音弹奏。

在弹奏滑音技巧时需要注意：
1.拇指指甲接触琴键，指甲不要过长或过短。
2.拇指要与琴键倾斜一定的角度，而不是平着弹，如下图所示。
3.拇指弹奏的力度是向外的力，不是向下的力。
4.弹奏多个音的过程要连贯，不要断开。

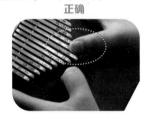

正确　　　　错误

弹奏滑音，有使用一个手指完成的，也有双手配合完成的。练习一、二是单手完成的，练习三需要双手配合完成，通常最后一个音是由另外一只手弹奏的。

进入 App 观看弹奏滑音的视频讲解。

🎵 **练习一**

1=C 4/4

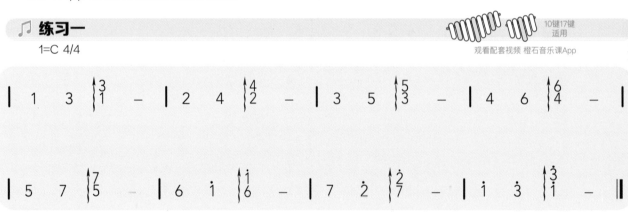

🎵 **练习二**

1=C 4/4

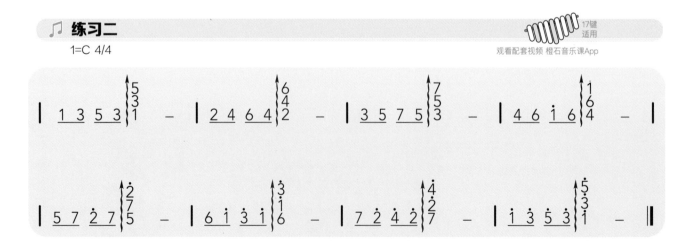

♫ 练习三

1=C 4/4

观看配套视频 橙石音乐课App

17键
适用

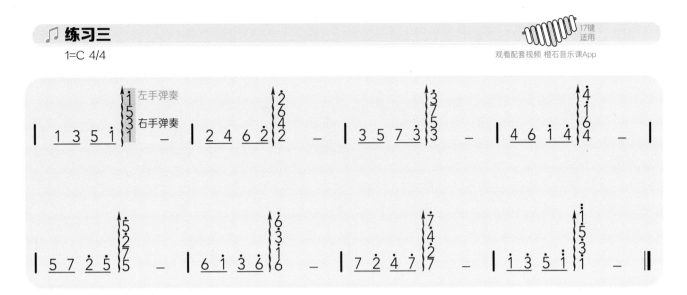

双手弹奏滑音时，最后一个音一定要和之前的音连贯一致，听起来连续完整。

摇篮曲

1=C 3/4 曲：舒伯特

10键17键
适用

观看本书配套视频
使用本书正版注册码注册橙石音乐课App

He's a pirate 片段 （电影《加勒比海盗》主题曲）

17键
适用

1=C 3/4 曲：克劳斯·巴德尔特

观看本书配套视频
使用本书正版注册码注册橙石音乐课App

 虫儿飞

1=C 4/4　曲：陈光荣

17键
适用

观看本书配套视频
使用本书正版注册码注册橙石音乐课App

 沧海一声笑

17键 适用

1=C 4/4 曲：黄霑

观看本书配套视频
使用本书正版注册码注册橙石音乐课App

 红鼻子驯鹿 （Rudolf the red-nosed reindeer）

17键 适用

1=C 4/4 曲：约翰·马克斯

观看本书配套视频
使用本书正版注册码注册橙石音乐课App

 铃儿响叮当 （Jingle Bells）

1=C 4/4 曲：詹姆斯·罗德·皮尔彭特

17键
适用

观看本书配套视频
使用本书正版注册码注册橙石音乐课App

 爱尔兰画眉

1=C 4/4 曲：赫伯特·休斯，本杰明·布里顿，伊万·古尼

17键
适用

观看本书配套视频
使用本书正版注册码注册橙石音乐课App

 # 雪绒花（Edelweiss）

1=C 3/4　曲：理查德·罗杰斯

17键
适用

观看本书配套视频
使用本书正版注册码注册橙石音乐课App

卡农（主题片段）

1=C 4/4　曲：约翰·帕赫贝尔

17键
适用

观看本书配套视频
使用本书正版注册码注册橙石音乐课App

永远在一起

1=C 3/4 曲：木村弓

观看本书配套视频
使用本书正版注册码注册橙石音乐课App

认准正版：本教程配正版注册码 注册 App 获得配套视频以及音频

$\dot{3}$. \quad $\underline{\dot{3}\ \dot{4}}$ $\underline{\dot{3}\ \dot{2}}$ | $\dot{1}$ \quad $\dot{1}$ | $\underline{\dot{1}\ 7}$ \quad 6 | 7 \quad $\underline{7\ \dot{1}}$ | $\dot{2}$ \quad $\underline{\dot{2}\ \dot{3}}$ $\underline{\dot{2}\ \dot{3}}$ |

3 \quad 7 \quad — | $\begin{matrix}6\\4\end{matrix}$ \quad 6 \quad — | $\begin{matrix}4\\1\end{matrix}$ \quad 5 \quad — | $\begin{matrix}7\\5\\2\end{matrix}$ \quad 7 \quad — |

$\dot{2}$ \quad — \quad $\underline{\dot{3}\ \dot{4}}$ | $\dot{5}$ \quad $\dot{5}$ \quad $\dot{5}$ | $\dot{5}$ \quad $\underline{\dot{5}\ \dot{6}}$ $\underline{\dot{5}\ \dot{4}}$ | $\dot{3}$ \quad $\dot{3}$ \quad $\dot{3}$ |

2 \quad 5 \quad — | $\begin{matrix}3\\1\end{matrix}$ \quad $\dot{3}$ \quad $\dot{3}$ | 5 \quad 7 \quad — | $\begin{matrix}\dot{1}\\6\end{matrix}$ \quad $\dot{1}$ \quad $\dot{1}$ |

$\underline{\dot{3}\ \dot{4}}$ $\underline{\dot{3}\ \dot{2}}$ $\underline{\dot{1}\ 7}$ | 6 \quad 7 | $\underline{\dot{1}\ \dot{2}}$ | 5 \quad $\dot{1}$ \quad $\underline{\dot{2}\ \dot{3}}$ | $\dot{2}$ \quad $\underline{\dot{2}\ \dot{1}}$ $\underline{\dot{2}\ \dot{1}}$ |

3 \quad 7 \quad — | $\begin{matrix}4\\1\end{matrix}$ \quad 5 | $\begin{matrix}3\\1\end{matrix}$ | 5 \quad $\begin{matrix}7\\5\\2\end{matrix}$ | — \quad — |

$\dot{1}$ \quad $\dot{1}$ \quad $\dot{3}$ | $\dot{1}$ \quad $\dot{1}$ \quad $\dot{3}$ | $\dot{1}$ \quad $\dot{3}$ \quad 5 | $\dot{1}$ \quad — \quad — ‖

1 \quad $\begin{matrix}5\\3\end{matrix}$ \quad — | 1 \quad $\begin{matrix}5\\3\end{matrix}$ \quad — | 1 \quad $\begin{matrix}5\\3\end{matrix}$ \quad — | $\begin{matrix}5\\3\\1\end{matrix}$ \quad — \quad — ‖

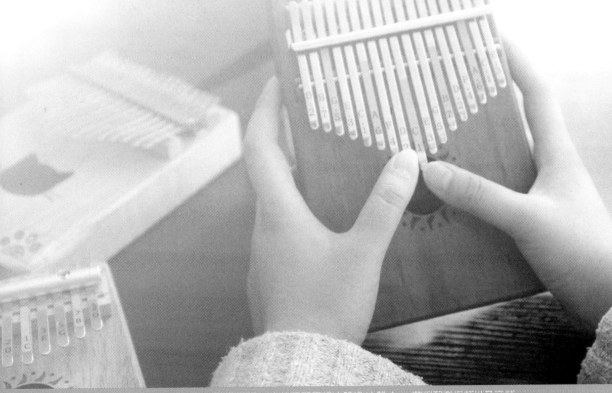

认准正版：本教程配正版注册码 注册 App 获得配套视频以及音频

小技巧：哇音

我们来学习一个简单的小技巧：哇音。

哇音就是用手指的指肚向音孔内上下推动数次所形成的回音。哇音在音乐中起到装饰的作用，在遇到长音或滑音时可以使用哇音技巧，使得音乐更加生动柔美。

哇音还分为前哇音和后哇音。

前哇音的演奏方法：首先弹奏一个音，或者一组滑音，接着用拇指的指肚向琴中间的音孔内上下推动。

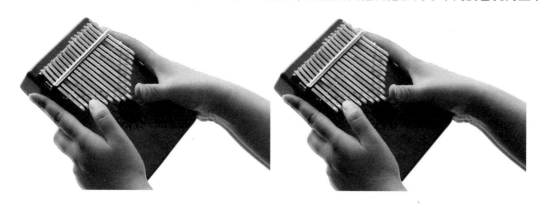

后哇音的演奏方法：同样先弹奏一个音，或者一组滑音，接着用中指的指肚向琴后面的副音孔内上下推动。

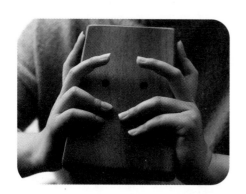

可以将哇音即兴加入到音乐中去，之前我们学过的乐曲都可以加上哇音。大家可以回顾之前的乐曲，加上哇音再弹一次，会有不一样的体验。

进入橙石音乐课 App 观看老师的示范讲解，可以更直观地了解和学习哇音技巧。

卡林巴独奏乐曲曲集

本章编配整理了一批好听易弹的独奏乐曲，配有演奏示范视频，可以登录 App 观看。

使用本书正版注册码注册橙石音乐课 App，将陆续提供更新的独奏乐曲曲谱。

橙石音乐课 App

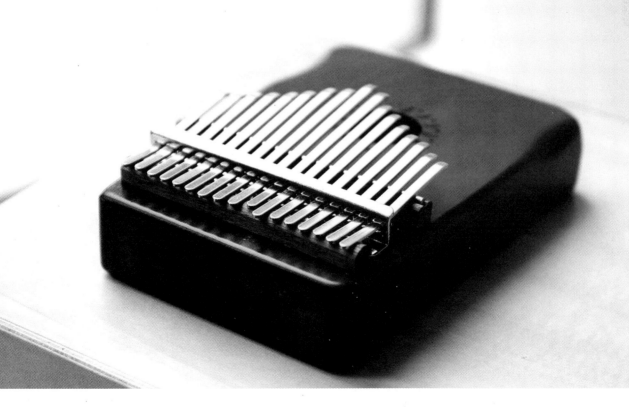

第五章　卡林巴独奏乐曲曲集

祝你圣诞快乐（We Wish You A Merry Christmas）

1=C 3/4　曲：圣诞歌曲

17键
适用

观看本书配套视频
使用本书正版注册码注册橙石音乐课App

粉刷匠

1=C 4/4　曲：列申斯卡

10键17键
适用

观看本书配套视频
使用本书正版注册码注册橙石音乐课App

送别

1=C 4/4 曲：约翰·庞德·奥特威

17键 适用
观看本书配套视频
使用本书正版注册码注册橙石音乐课App

一只哈巴狗

1=C 2/4 曲：佚名

10键17键 适用
观看本书配套视频
使用本书正版注册码注册橙石音乐课App

小步舞曲

1=C 3/4 曲：巴赫

 17键 适用

观看本书配套视频
使用本书正版注册码注册橙石音乐课App

恭喜恭喜恭喜你

1=C 2/4 曲：陈歌辛

17键 适用

观看本书配套视频
使用本书正版注册码注册橙石音乐课App

猪八戒背媳妇

1=C 2/4　曲：许镜清

$$
\begin{array}{c}
\overset{6}{\underset{3}{1}} \quad \dot{3}\cdot \quad \underline{\dot{5}} \mid \dot{3} \quad 6 \quad \dot{1} \mid \quad \overset{6}{\underset{1}{3}} \; \dot{1} \; 6 \; \dot{1} \; \dot{3} \mid \dot{3} \; \dot{2} \; \dot{3} \; \dot{1} \; 6 \mid \\
0 \qquad 0 \qquad 0 \qquad 0 \qquad 0 \qquad 0
\end{array}
$$

$$
\begin{array}{c}
\overset{\dot{3}\cdot}{\underset{\underset{3}{5}}{7}} \; \underline{\dot{5}} \; \dot{6} \; \dot{6} \mid \dot{6} \; \dot{3} \; 5 \mid \; \overset{\dot{3}}{\underset{\underset{3}{5}}{7}} \; \dot{5} \; \dot{3} \; \dot{5} \; \dot{6} \; \dot{6} \mid \dot{6} \; \dot{3} \; 5 \mid \\
0 \qquad 0 \qquad 0 \qquad 0 \qquad 0
\end{array}
$$

$$
\begin{array}{c}
\overset{\dot{5}}{\underset{\underset{1}{3}}{}} \; 6 \; \dot{5} \; 6 \mid \dot{3} \; \dot{3} \; \dot{1} \mid \; \overset{\dot{2}}{\underset{\underset{2}{5}}{7}} \qquad \dot{2} \mid \dot{2} \; \dot{1} \; \dot{2} \; \dot{3} \; \dot{5} \mid \\
0 \qquad 0 \qquad 0 \qquad 0 \qquad 0
\end{array}
$$

$$
\begin{array}{c}
\overset{6}{\underset{3}{1}} \qquad - \qquad \| \\
0
\end{array}
$$

四季歌

1=C 4/4　曲：日本民歌

$$
\begin{array}{c}
\overset{\dot{3}}{\underset{\underset{6}{1}}{}} \; \underline{\dot{3} \; \dot{2}} \; \underline{\dot{1} \; \dot{2}} \; \underline{\dot{1} \; 7} \mid 6 \; 6 \; \overset{6}{\underset{\underset{1}{3}}{}} \; - \mid \overset{4}{\underset{\underset{2}{4}}{6}} \; \underline{\dot{4} \; \dot{3}} \; \underline{\dot{2} \; \dot{1}} \; \underline{\dot{2} \; \dot{4}} \mid \dot{3} \; - \; - \; - \mid
\end{array}
$$

$$
\begin{array}{c}
\overset{\dot{4}}{\underset{\underset{2}{4}}{6}} \; \dot{4} \; \underline{\dot{3} \; \dot{2}} \; \underline{\dot{2} \; \dot{4}} \mid \overset{\dot{3}}{\underset{\underset{3}{1}}{6}} \; \underline{\dot{3} \; \dot{1}} \; 6 \; - \mid \overset{7}{\underset{\underset{3}{5}}{}} \; \dot{3} \; \underline{\dot{2} \; \dot{1}} \; 7 \; \dot{1} \mid 6 \; - \; - \; - \; \|
\end{array}
$$

啊朋友再见 （Bella ciao）

17键
适用

观看本书配套视频
使用本书正版注册码注册橙石音乐课App

1=C 2/4 曲：意大利民歌

啊朋友再见

你笑起来真好看

1=C 4/4 曲：李凯稠

哦！苏珊娜 （Oh, Susanna）

1=C 4/4 曲：斯蒂芬·福斯特

10键17键 适用

观看本书配套视频
使用本书正版注册码注册橙石音乐课App

```
0  0  0  1 2 | 3  5  5  5 6 | 5  3  1  1 2 | 3  3  2  1 |
0  0  0  0   | 1  —  —  —   | 3/1 — — —    | 1  —  —  — |

2  —  —  1 2 | 3  5  5  5 6 | 5  3  1  1 2 | 3  3  2  2 |
0  0  2/7/5/2 —| 1 — — —    | 3/1 — — —    | 1  —  —  — |

1  —  —  —  | 4  —  4  —  | 6  6  —  6  | 5  5  3  1 |
0  0  1/5/3/1 — | 1  1  0  0 | 4/1 — 1 — | 3/1 — — — |

2  —  —  1 2 | 3  5  5  5 6 | 5  3  1  1 2 | 3  3  2  2 |
0  0  2/7/5/2 —| 1 — — —    | 3/1 — — —    | 1  —  —  — |

1  —  —  —  ||
0  0  1/5/3/1 — ||
```

离家五百里 （Five Hundred Miles）

1=C 4/4 曲：海蒂·威斯特

观看本书配套视频
使用本书正版注册码注册橙石音乐课App

10键17键
适用

友谊地久天长 （Auld Lang Syne）

1=C 4/4 曲：苏格兰民歌

 小红帽

1=C 2/4 曲：巴西儿歌

17键
适用
观看本书配套视频
使用本书正版注册码注册橙石音乐课App

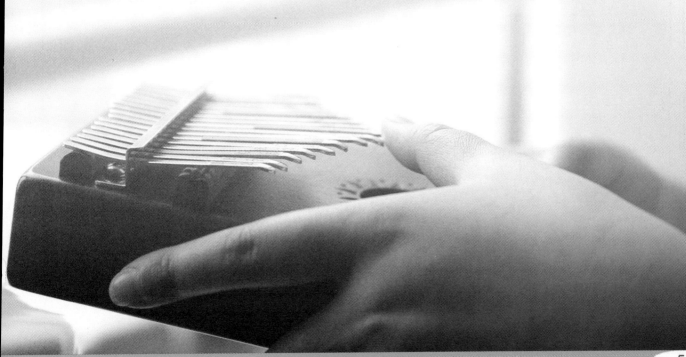

 斯卡布罗集市（Scarborough Fair）

1=C 3/4　曲：英国民歌

甩葱歌（Ievan Polkka）

1=C 2/4 曲：芬兰民歌

17键
适用

观看本书配套视频
使用本书正版注册码注册橙石音乐课App

嘀嗒

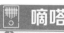

观看本书配套视频
使用本书正版注册码注册橙石音乐课App

1=C 4/4 曲：高帝

```
0 5 6 1 2 3 1 3 | 2 - - - | 0 2 2 2 2 1 6 1 | 1 - - - |
                      6
                      4
1 - - -  |  2 6 2 6 4 6 2 6 | 2 6 6 6 6 0 |  1 5 1 5 3 5 1 5 |
                                                5
                                                3
```

```
0 0 0 0 | 0 5 6 1 2 3 1 3 | 2 - - - | 0 2 2 2 2 1 1 6 |
                                        6
                                        4
1 5 1 5 3 5 1 5 | 1 - - - |  2 6 2 6 4 6 2 6 | 2 6 6 6 6 0 |
```

```
6 - - - | 0 5 6 1 2 3 5 3 | 2 - - - | 0 2 2 2 2 1 1 6 |
                                        6
                                        4
3 3 6 3 1 3 6 3 | 1 - - - |  2 6 2 6 4 6 2 6 | 2 6 6 6 6 0 |
```

```
3 - - - | 0 6 6 6 6 5 5 3 | 2 - - - | 0 2 2 2 2 1 1 5 |
1                                       6
6                                       4
3 6 1 6 3 6 1 6 | 1 6 6 6 6 0 |  2 6 2 6 4 6 2 6 | 2 6 6 6 6 0 |
```

```
3 - - - | 0 6 6 6 1 3 3 3 | 2 - - - | 0 2 2 2 2 1 6 1 |
3 6 1 6 3 6 1 6 | 1 6 6 6 6 0 |  2 6 2 6 4 6 2 6 | 2 6 6 6 6 0 |
```

```
1 - - - |  1 - - - ‖
             1
             5
1 5 1 5 3 5 1 5 |  3 - - - ‖
                   1
```

童年

1=C 4/4 曲：罗大佑

17键 适用
观看本书配套视频
使用本书正版注册码注册橙石音乐课App

```
5   3 5 5 3 5 3 | 6 6 1 6 6 5 6 1 | 2   3 2 0 5 6 7 | 1  -  -  - |
3                | 4                | 7               | 3          |
1   -  -  -      | 1  -  -  -       | 5  -  -  -      | 1 1 3 1 0 3 0 1 |

0   3 5 5  5 3 | 6 6 1 6 0 6 6 5 | 1   1 1 1 6 1 6 | 5  -  -  - |
5              |                  |         6       | 3          |
3              |                  |         4       |            |
1 1 0 0 0      | 4  -  1  -       | 4  -  6  -      | 1 5 7 5 6  7 |

0   3 5 5  5 3 | 6 1  6 0 6 6 5 | 1   1 1 1 6 6 1 | 2  -  -  - |
1              |                |                 |            |
5              |                |         6       | 7          |
3              |                |         4       |            |
1  -  -  -     | 4  -  -  -     | 4  -  -  -      | 5 3 2 1 0 3 4 |

5 5   5 0 5 3 2 | 1 1 1 6 6 1 6 1 | 2   2 2 2 1 3 2 | 2  -  -  - |
7                |         6       |         6       |            |
5                |                 |         4       | 7          |
3  -  -  -       | 3  -  -  -      | 2  -  -  -      | 5   0 5 0 3 2 1 |

3 3   3 3 2 2 | 1 1  1 2 1 6 5 | 5 5   5 6 5 2 3 | 1  -  -  - |
5              |                |                 | 5          |
3              |         6      |                 | 3          |
1  -  -  -     | 3  -  -  -     | 2  -  -  -      | 1 3 2 1 3 5 2 1 |
```

少女的祈祷

1=C 4/4 曲：巴达捷夫斯卡

奇异恩典 （Amazing Grace）

1=C 3/4 曲：James P. Carrell, David S. Clayton

17键
适用

樱花

1=C 4/4 曲：清水修

17键
适用

观看本书配套视频
使用本书正版注册码注册橙石音乐课App

$$
\begin{array}{llll}
\dot{6}\ \dot{6}\ \dot{7}\ - & \dot{6}\ \dot{6}\ \dot{7}\ - & \dot{6}\ \dot{7}\ \dot{1}\ \dot{7} & \dot{6}\ \underline{\dot{7}\ \dot{6}}\ 4\ - \\
\dot{3} \quad \dot{3} & \dot{3} \quad \dot{3} & \dot{3} \quad \dot{1} & \quad 6 \\
1 \quad 2 & 1 \quad 2 & 1 \quad 6 & 4 \\
6\ -\ 7\ - & 6\ -\ 7\ - & 6\ -\ 4\ - & 2\ -\ 4\ -
\end{array}
$$

$$
\begin{array}{llll}
\dot{3}\ \dot{1}\ \dot{3}\ 4 & \dot{3}\ \underline{\dot{3}\ \dot{1}}\ 7\ - & \dot{6}\ \dot{7}\ \dot{1}\ \dot{7} & \dot{6}\ \underline{\dot{7}\ \dot{6}}\ 4\ - \\
\dot{1} \quad \dot{1} & \quad 7 & \dot{3} \quad \dot{1} & \quad 6 \\
6 \quad 6 & \quad 5 & \dot{1} \quad 6 & 4 \\
3\ -\ 3\ - & 3\ -\ -\ - & 6\ -\ 4\ - & 2\ -\ 4\ 2
\end{array}
$$

$$
\begin{array}{llll}
\dot{3}\ \dot{1}\ \dot{3}\ 4 & \dot{3}\ \underline{\dot{3}\ \dot{1}}\ 7\ - & \dot{6}\ \dot{6}\ \dot{7}\ - & \dot{6}\ \dot{6}\ \dot{7}\ - \\
\dot{1} \quad \dot{1} & \quad 7 & \dot{3} \quad \dot{3} & \dot{3} \quad \dot{3} \\
6 \quad 6 & \quad 5 & \dot{1} \quad \dot{2} & \dot{1} \quad \dot{2} \\
3\ -\ 3\ - & 3\ -\ -\ 5 & 6\ -\ 7\ - & 6\ -\ 7\ -
\end{array}
$$

$$
\begin{array}{ll}
\dot{3}\ 4\ \underline{\dot{7}\ \dot{6}}\ 4 & \dot{3}\ -\ -\ 0 \\
2\ 4\ 6\ - & 3\ -\ -\ 0
\end{array}
$$

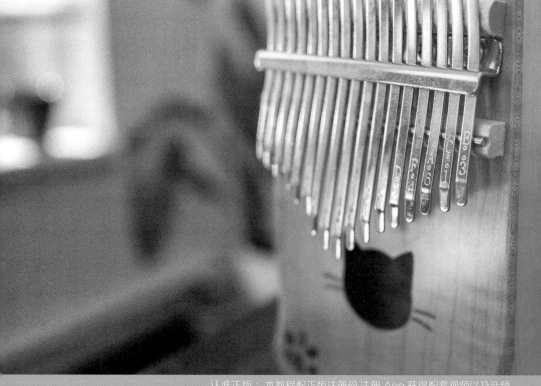

夏天（Summer）（电影《菊次郎的夏天》主题曲）

17键 适用

1=C 4/4 曲：久石让

观看本书配套视频
使用本书正版注册码注册橙石音乐课App

认准正版《本教程配正版注册码 注册App 获得配套视频以及音频

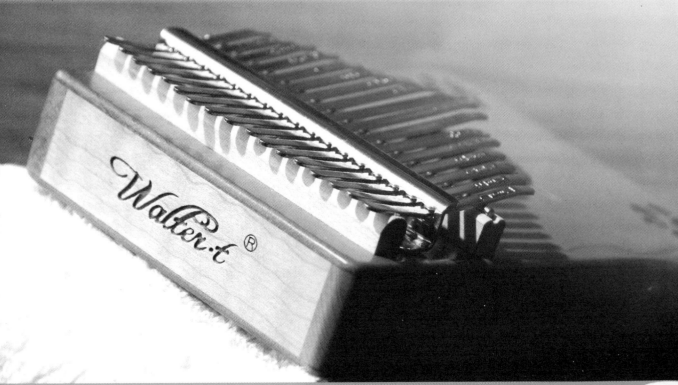

我和我的祖国

1=C 6/8　曲：秦咏诚

观看本书配套视频
使用本书正版注册码注册橙石音乐课App

17键
适用

认准正版：本教程配正版注册码 注册 App 获得配套视频以及音频

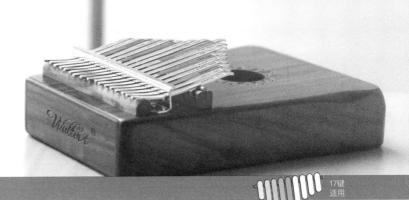

行星（Planet）片段

1=C 4/4 曲：ラムジ

17键
适用

夏日的最后一朵玫瑰（The Last Rose of Summer）

17键
适用

观看本书配套视频
使用本书正版注册码注册橙石音乐课App

1=C 3/4　曲：爱尔兰民歌

认准正版：本教程配正版注册码 注册 App 获得配套视频以及音频

观看本书配套视频

巡逻兵进行曲（American Patrol）

1=C 2/4　曲：弗兰克·米查姆

探清水河（北京小曲）

1=C 2/4　曲：佚名

（曲谱略）

 往后余生

1=C 4/4 曲：马良

观看本书配套视频
使用本书正版注册码注册橙石音乐课App

茉莉花

1=C 4/4 曲：中国民歌

17键 适用

观看本书配套视频
使用本书正版注册码注册橙石音乐课App

认准正版：本教程配正版注册码 注册 App 获得配套视频以及音频

红河谷 （Red River Valley）

1=C 4/4 曲：加拿大民歌

雪落下的声音

1=C 4/4 曲：佚名

爱的罗曼斯

1=C 3/4 曲：叶佩斯

17键
适用

观看本书配套视频
使用本书正版注册码注册橙石音乐课App

爱的罗曼斯　认准正版：本教程配正版注册码 注册 App 获得配套视频以及音频

卡林巴弹唱与伴奏

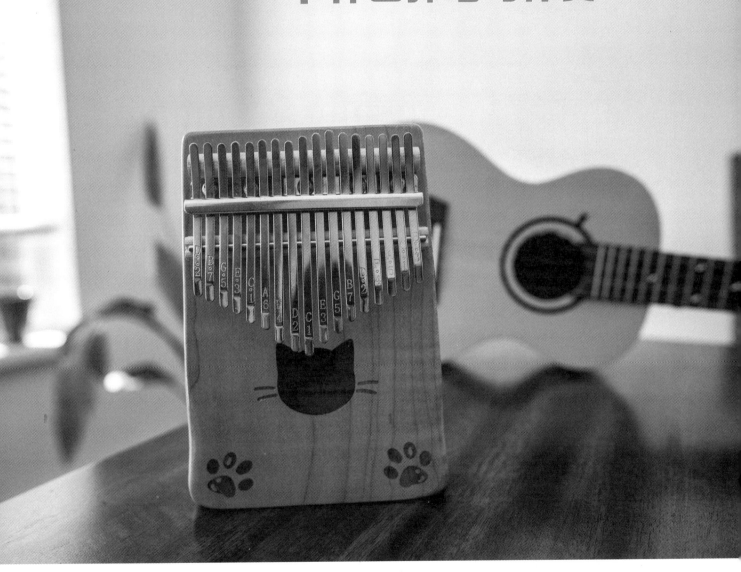

第六章　卡林巴弹唱与伴奏

简单认识和弦

　　用卡林巴不仅可以弹奏乐曲，也可以进行弹唱伴奏。通过弹奏分解和弦，边弹边唱，就像吉他弹唱一样。在学习弹唱伴奏之前，先来简单认识一下什么是和弦。

　　和弦就是一定音程关系的一组音。由三个和三个以上的音构成，按三度叠置的关系，在纵向上加以结合，就成为和弦。通常有三和弦（三个音的和弦）、七和弦（四个音的和弦）、九和弦（五个音的和弦）等。每个和弦都会有一个名称，如 C、Am、G7 等。

　　10 键和 17 键的卡林巴主要是以 C 调为主，我们来认识一下 C 调常用的一些和弦：

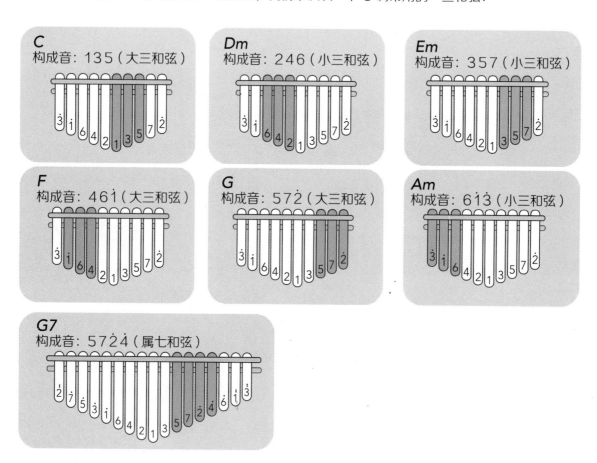

　　对于初学者或乐理基础比较薄弱的朋友来说，理解"和弦"的概念可能有些困难，不过没有关系，即使你不明白和弦的理论，只要按照本教程中的曲谱进行弹奏即可，不必过于深究"和弦"的理论。随着不断积累演奏音乐的经验，会逐渐理解和弦的概念。

　　细心的你应该已经发现，在之前的学习过程中，我们是接触过和弦的。例如之前学习的旋律伴奏中，我们是把和弦分解弹奏出来的。在学习滑音技巧中，我们是用两个、三个或四个音为一组滑拨出来的。

　　下面就来学习几组简单的和弦来加深对和弦的理解及运用。

和弦进行练习

♫ **练习一**

1=C 4/4

17键 适用
观看配套视频 橙石音乐课App

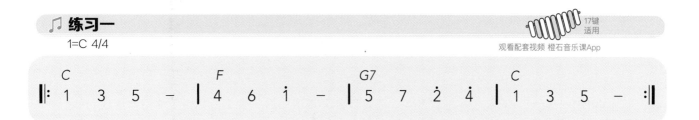

♫ **练习二**

1=C 4/4

10键17键 适用
观看配套视频 橙石音乐课App

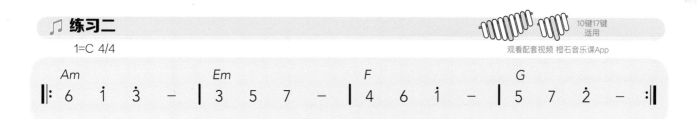

♫ **练习三**

1=C 4/4

10键17键 适用
观看配套视频 橙石音乐课App

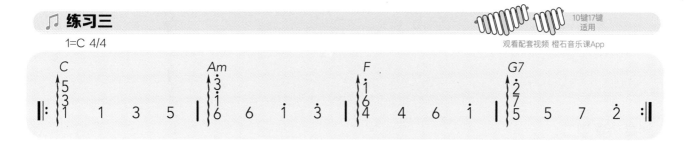

♫ **练习四**

1=C 4/4

10键17键 适用
观看配套视频 橙石音乐课App

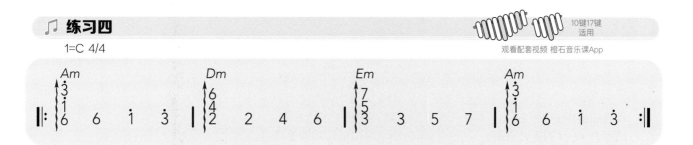

常用弹唱伴奏的节奏型 −1

学习卡林巴的弹唱伴奏，采用学习"节奏型"和"和弦的音序"这两个概念来入门，易于理解和记忆。

如下面就是一个节奏型，第1、3拍为8分音符，第2、4拍为4分音符，对这个小节进行反复，这个反复的小节就是节奏型。

这个小节由135三个音构成，是C和弦。在此节奏型中第1、3拍弹13，第2、4拍弹奏5，这就是和弦的音序。使用这个节奏型，其他和弦的音序如何呢？请看下面各个和弦的弹奏曲谱：

把和弦和节奏型结合起来，放入歌曲中，就可以为歌曲伴奏或边弹边唱了。以《桥边姑娘》这首歌曲为例，使用这个节奏型进行伴奏。曲谱中提供的伴奏节奏型，部分小节会有一些变化，让歌曲丰富完整一些。

还可以使用其他的节奏型为这首歌曲伴奏或弹唱，参看下面两组伴奏节奏型：

伴奏节奏型一：

伴奏节奏型二：

观看曲谱中的和弦标记，将和弦和节奏型带入歌曲中进行弹唱。
请观看 App 的视频讲解，这样可以更好地学习和理解本课的内容。

桥边姑娘

1=C 4/4 词：海伦 曲：海伦

10键17键 适用

观看本书配套视频
使用本书正版注册码注册橙石音乐课App

```
  C           G              Am          Em          F            C            F            G
3 5  5·1 5 5  5·6 | 1 6 1 5   3·6 | 6 1 1 6 5 1  1·6 | 1 1 6 3 2   —  |
暖阳下 我迎芬芳，是 谁家的 姑娘。   我 走在了那座 小桥上，你 抚琴奏忧伤。
1 3 5   5 7 2 | 6 1 3   3 5 7 | 4 6   1   1 3 5 | 4 6 1   5 7 2 |
```

```
  C           G              Am          Em          F            C            G            C
3 5 3 3 2 5  5·6 | 1 6 1 5 3   —  | 6 1 1 1 1 6  1 | 2 2 2 2 1 1   —  |
桥边歌唱的小姑娘，你 眼角在流淌。   你说一个人在逞 强， 一个人念家乡。
1 3 5   2 5 7 | 6 1 3   3 5 7 5 | 4 6   1   1 3 5 | 5 7   2   1 3 5 3 |
```

```
  Am          Em            F   G   C           Am          Em          F   G   C
6  6 6 5·   3 | 4   4 5 3   —  | 6   6 6 5·   3 | 4   5 1 1 1  1 |
风华模样，   你 落落大方。     坐在桥上，   我 听你歌 唱。
6 1 3 1  3 5 7 5 | 4 6 5 7  1 3 5 3 | 6 1 3 1  3 5 7 5 | 4 6 5 7  1 3 5 3 |
```

```
  C                        C           G           Am          Em          F            C
0  0  0  6 1 | 5   5 3 2   —  | 1   6 5 3   —  | 1   2 3 5 5  5 |
         我说 桥 边姑娘，   你 的芬芳，    我 把你放心上，
1 1 1 5 | —  | 1 1 3 5  5 5 7 2 | 6 6 1 3  3 3 5 7 | 4 4 6 1  1 1 3 5 |
1 1 3   |    |                  |                  |                  |
1 1 1   |    |
```

```
  Dm                        G           C           G           Am          Em          F            C
2 2 2 6 3 2   —  | 5   5 3 2   —  | 1   6 5 3   —  | 1   1 2 5 5  5 |
刻在了我心膛。    桥 边姑娘，   你 的忧伤，    我 把你放心房，
6 4            2 7            3 7            1 5
2 2  4 6  5 5 7 2 | 1 1 3 5  5 5 7 2 | 6 6 1 3  3 3 5 7 | 4 4 6 1  1 1 3 5 |
```

```
  Dm          G            C
2 2 2 6 3 2·   2 | 1   —   —   —  ‖
不 想让你流浪。   嗯 嗯。
6 4            2            5            5
2 2  4 6  5 5 7 2 | 1 1 3 5  1 |
```

前奏
```
0  0  0  0  1 3 | 5·   3 2   —  | 5·7 7 5 3   —  |
0  0  0  0  | 1 3 5   2 5 7 2 | 6   —   3 5 7 3 |
1 2 3 5   —  | 1 2   1 3 2   —  | 1   1   1  1 |
1 6            1 6            1
4   3 5 7 | 4   2 5 7 2 | 1 3 5 1  1 |
```

常用弹唱伴奏的节奏型 -2

这一组运用的是比较欢快有跳跃感的节奏型，弹奏起来也比较容易。下面已经给出了 C 和弦的节奏型示范。用《大王叫我来巡山》这首歌曲来搭配这两个节奏型。

大王叫我来巡山

1=C 4/4 词：赵英俊 曲：赵英俊

10键17键 适用

观看本书配套视频
使用本书正版注册码注册橙石音乐课App

C
5 5 5 5 6 3 | 5 — — — |
太阳对我眨眼 睛，

Am
6 5 3 2 3 6 | 1 — — — |
鸟儿唱歌给我 听。

F
6· 1 6 5 | 6· 1 6 5 5 |
我 是一 个 努 力干活，还

G
6 5 5 5 1 3 | 2 — — — |
不黏人的小 妖 精，

C
5 5 5 5 6 3 | 5 — — 3 |
别问我从哪里 来，

Am
6 6 5 6 3 2 | 3 1 — — |
也 别 问我到 哪里 去。

F
6· 1 6 5 | 6 6 1 6 — |
我 要摘 下 最美 的花，

G
5 5 5 5 5 2 | 6 1 — — |
献给我的"小 公 举"。

常用弹唱伴奏的节奏型 -3

这一组选用的是比较常用的和弦分解节奏型。同样以 C 和弦为例，给大家呈现了节奏型的弹奏方法。下面用《少年锦时》这首歌曲配上这组节奏来练习一下。

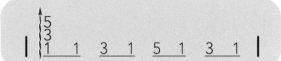

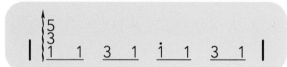

少年锦时

1=C 4/4 词：赵雷 曲：赵雷

观看本书配套视频
使用本书正版注册码注册橙石音乐课App

（第一行 前奏）
C ｜ Dm ｜ G ｜ C
0 0 0 0 ｜ 0 0 0 0 ｜ 0 0 0 0 ｜ 0 0 0 0

伴奏节奏型：
1 1 3 1 1 1 3 1 ｜ 2 2 4 2 2 2 4 2 ｜ 5 5 7 5 5 5 7 5 ｜ 1 1 3 1 1 1 3 1

又回到春末的五月，　　凌晨的集市人不多。
C：0 1 1 1 1 1 1 6 ｜ Dm：2 — — — ｜ G：0 2 2 2 2 1 1 6 1 ｜ C：1 — — —

小孩在门前唱着歌，　　阳光它照暖了西河。
C：0 5 6 1 3 2 1 6 ｜ Dm：2 — — — ｜ G：0 2 2 2 2 1 6 2 ｜ C：1 — — —

柳　絮乘着大风吹，　　树　影下的人想睡。
C：0 1 1 6 1 6 1 2 ｜ Dm：2 — — — ｜ G：0 2 2 3 6 5 6 2 ｜ C：3 — — —

C — bB — G — C

```
0 5 5 5 5 5 3 2 1 | 2 · 2 6 2 1 6 · 2 | 0 2 2 2 2 3 2 6 · 2 | 1 — — —
```

沉默的人从此刻开 始快乐起来， 脱 掉寒冬的傀 儡。

C — F — F — C

```
0 1 1 1 1 1 6 5 | 6 — — — | 0 6 6 7 1 7 6 5 | 3 3 2 1 2 3
```

我 忧郁的白衬衫， 青 春口袋里面的 第一支香

C — Dm — G — C

```
3 3 3 6 5 3 1 | 2 — 6 5 3 1 | 2 2 5 6 5 6 2 | 2 3 2 — —
```

烟。 情窦初开的， 我 从不敢和你 说。

C — F — F — C

```
0 1 1 1 2 1 5 6 | 6 — — — | 0 6 6 6 6 5 5 3 | 5 5 3 2 5 5 3
```

仅有辆进城的公 车， 还没有咖啡馆和 奢 侈品商 店。

C — Dm — G — C

```
3 — 6 5 3 1 | 2 — 6 5 3 5 3 5 3 | 3 2 2 2 1 6 1 | 1 — — —
```

晴朗蓝天 下， 昂头的笑 脸， 爱很简单。

C

```
0 0 0 0
```

常用弹唱伴奏的节奏型 -4

这一组选用的是带有空拍的和弦分解节奏型，同样以 C 和弦为例，给大家呈现了节奏型的弹奏方法。下面用《好久不见》这首歌曲配上这组节奏来练习一下。

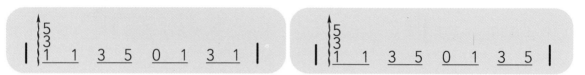

好久不见

1=C 4/4 词：施立 曲：陈小霞

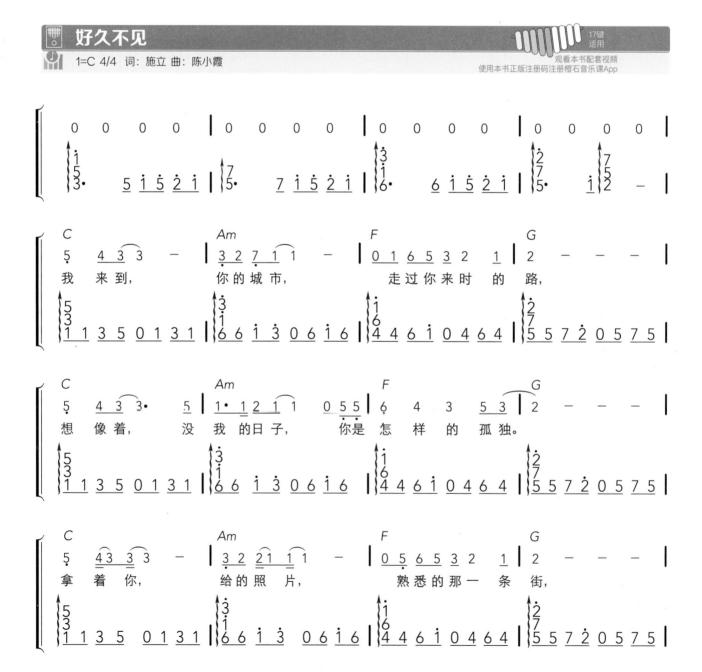

观看本书配套视频
使用本书正版注册码注册橙石音乐课App

C Am F G C

5 4 3 3· 4 | 5 1 21 1 1 0 67 | 1 3· 66 2 1 | 1 — — 0· 3 |

只 是 没 了， 你 的 画 面， 我 们 回 不 到 那 天。 你

5 3 1 1 3 5 0 1 3 1 | 66 1 3 0 6 1 6 | 4 4 6 1 5 5 7 2 | 1 1 3 5 1 — |

C Em Am F G

5 3 5 3 2 3 5 | 3 21 1 — — | 0 6 6 5 3 5 3 | 2 — — 0· 1 |

会 不 会 忽 然 地 出 现， 在 街 角 的 咖 啡 店， 我

5 3 1 1 3 5 3 3 5 7 | 6 6 1 3 0 6 1 3 | 4 4 6 1 0 4 6 1 | 5 5 7 2 0 5 7 2 |

F Em Am Dm G

2 1 2 1 6 — | 6 5 2 3 3· 3 | 2 — 2 1 1 6 | 2 — — 0· 3 |

会 带 着 笑 脸， 挥 手 寒 暄， 和 你 坐 着 聊 聊 天。 我

1 6 4 4 6 1 0 4 6 1 | 3 3 5 7 6 6 1 3 | 2 2 4 6 0 2 4 6 | 5 5 7 2 0 5 7 2 |

C Em Am F G

5 3 5 3 2 3 5 | 3 21 1 — — | 0 6 6 5 5 3 1 | 2 — — 0· 1 |

多 么 想 和 你 见 一 面， 看 看 你 最 近 改 变， 不

5 3 1 1 3 5 3 3 5 7 | 6 6 1 3 0 6 1 3 | 4 4 6 1 0 4 6 1 | 5 5 7 2 0 5 7 2 |

F Em Am Dm C Am

2 1 2 1 6 — | 6 5 2 3 3· 3 | 2 1 1 6 0 1 2 | 3· 5 3 21 1 |

再 去 说 从 前， 只 是 寒 暄， 对 你 说 一 句， 只 是 说 一 句，

1 6 4 4 6 1 0 4 6 1 | 3 3 5 7 6 6 1 3 | 2 2 4 6 0 2 4 6 | 1 1 3 5 6 6 1 3 |

F G C

1 — 3 6 2 | 1 — — — ‖

好 久 不 见。

1 6 4 4 6 1 5 5 7 2 | 1 1 3 5 1 — ‖

弹唱伴奏的综合节奏型

以 8 分音符和 16 分音符组合成的节奏型更具有表现力。下面以《小情歌》这首歌曲为例，编配以 8 分音符和 16 分音符的节奏型。注意节拍的准确性。

小情歌

10键17键 适用

1=C 4/4　词：吴青峰　曲：吴青峰

观看本书配套视频
使用本书正版注册码注册橙石音乐课App

Em　　　　F　　　　　C　　　　　　　　　　　　　Em
5 7 1 — ｜0 1 1 1 7 1 7 1 3 5｜5 — — 0 5 4 3｜
小 情 歌，　　　唱着我们心头的白鸽。　　　我想我

7/5/3 3 3 5 0 7 3 5 ｜1̇/6/4 4 6 0 1̇ 4 6｜1/5/3 1 1 3 0 5 1 3 ｜1 1 3 0 5 1 3 ｜7/5/3 3 3 5 0 7 3 5 ｜3 3 5 0 7 3 5

F　　　　　　G　　　　　Em　　　　Am　　　　　　F
4· 　 3 2 0 4 3 2｜3 2· 1 1 — ｜3· 2 2 3 4· 3 3 1｜
很 　适 合，　当一个歌 颂 者，　青春在风中飘

1̇/6/4 4 6 0 1̇ 4 6 ｜5/7/5 5 7 0 2̇ 5 7｜7/5/3 3 3 5 0 7 3 5 ｜3̇/1/6 6 1 0 3̇ 6 1 ｜1̇/6/4 4 6 0 1̇ 4 6 ｜4 4 6 0 1̇ 4 6

G　　　　　　　　　　　　C　　　　　　　　　　　　　　　　Am
2 — — 0 5 6 1｜0 3 3 2 1 3 2 1 3 3 2 1 1｜0 1 6 1 2 3 3 3 0 5 6 1｜
着。　 你知道　就 算 大雨让这座城 市颠 倒，　我会给你怀 抱。　受不了

2̇/7/5 5 5 7 0 2̇ 5 7 5 — ｜1/5/3 1 3 1 0 1 3 1 1 ｜3 1 0 1 3 1 ｜3̇/1/6 6 1 6 0 6 1 6 6 ｜1 6 0 6 1 6

F　　　　　　　　Em　　　　　　F　　　　　　　G　　　　　　C
0 1 6 1 2 3 3 3 5· 0 5 6 1｜0 1 6 1 2 3 3 3 2 1 2｜0 3 3 2 1 3 2 1 3 3 2 1 1｜
看见你背影来 到，　写下我　度秒如年难挨 的 离 骚。　就算 整个世界被寂 寞绑 票，

1̇/6/4 4 6 0 4 6 4 3 5/3 5 3 0 3 5 3 ｜1̇/6/4 4 6 0 4 6 4 5 5/7 7 5 0 5 7 5 ｜1/5/3 1 3 1 0 1 3 1 1 ｜3 1 0 1 3 1

Am　　　　　　　　　　　　F　　　　　　　Em　　　　　F　　　　　　G
0 1 6 1 2 3 3 3 0 5 6 1｜0 1 6 1 2 3 3 3 5·0 5 6 1｜0 1 6 1 2 3 3 3 2 1 2｜
我也不会奔 跑。　逃不掉 最后谁也都苍 老，　写下我　时间和琴声 交错 的 城

3̇/1/6 6 1 6 0 6 1 6 6 ｜1 6 0 6 1 6 ｜1̇/6/4 4 6 0 4 6 4 3 5/3 5 3 0 3 5 3 ｜1̇/6/4 4 6 0 4 6 4 5 5/7 7 5 0 5 7 5

C
1 — — — ‖
堡。

1̇/5/3 1 3 1 0 1 3 1 1 — ‖

常用弹唱伴奏的节奏型 —6/8 拍

6/8 拍就是以八分音符为一拍，每小节 6 拍。需要注意与 3/4 拍的节奏律动区分开，3/4 拍每小节是 3 拍，6/8 拍每小节是 6 拍。

下面弹两组简单的 6/8 拍节奏型。

| 1 3 5 i 5 3 | i 5 3 |

| 5 3 1 1 3 5 3 1 |

当你老了

1=C 6/8　词：叶芝，赵照　曲：赵照

17键 适用
观看本书配套视频
使用本书正版注册码注册橙石音乐课App

C
0· 5 3 | 2 3 3· | 0· 1 2 | 5 3 3· | 0· 0 1 |
当 你 老 了，　 头 发 白 了，　 睡
Em
0 0 0 0 0 0 | 1 3 5 i 5 3 | 1 3 5 i 5 3 | 3 5 7 3 7 5 | 3 5 7 3 7 5 |

F
6· 0· | 0· 5 2 | 2· 2· | 0· 5 3 | 2 3 3· |
意 昏 沉。　 当 你 老 了，
G7　　　　　　　C
4 6 i 4 i 6 | 4 6 i 4 i 6 | 5 7 2 5 2 7 | 5 7 2 5 2 7 | 1 3 5 i 5 3 |

Em
0· 1 2 | 5 3 3· | 0· 1 1 1 | 1 6· | 0· 5 6 5 |
走 不 动 了，　 炉 火 旁 打 盹，　 回 忆 青
F
1 3 5 i 5 3 | 3 5 7 3 7 5 | 3 5 7 3 7 5 | 4 6 i 4 i 6 | 4 6 i 4 i 6 |

G7
5 2 2· | 0· 0· | 6 6 6 i | 7 i 7 5 | 4 4 4 6 |
春。　 多 少 人 曾 爱 你 青 春 欢 畅 的 时
Am　　　　　Em　　　　　F
5 7 2 5 2 7 | 5 7 2 5 2 7 | 6 6 1 3 6 | 3 3 5 7 5 3 | 4 4 6 i 6 4 |

小技巧：滞音（打音）

滞音，也可以称为打音，是卡林巴拇指琴的一个常用的小技巧。在曲谱中，用 "X" 来表示。

滞音（打音）的弹奏方法是：当弹完 "X" 前面的音后，拇指马上叩击在这个音上形成打音。感觉就像是用拇指去击打琴键。

将滞音（打音）加入节奏型中，如下所示。

情非得已

1=C 4/4　词：张国祥　曲：汤小康

10键17键适用

观看本书配套视频
使用本书正版注册码注册橙石音乐课App

难以　忘记 初　次见你，　　一双 迷人 的　眼睛，

在我 脑海里，　你的 身影，　挥　散 不 去。

握你的　双手感觉你的温柔，　　真的 有点 透　不过气，

你 的 天真，　我 想 珍惜，　看到 你受委屈我会伤心。